目錄

禮樂射　御書數　古六藝　今不具
惟書學　人共遵　既識字　講說文
有古文　大小篆　隸草繼　不可亂
若廣學　懼其繁　但略說　能知原
凡訓蒙　須講究　詳訓詁　明句讀
為學者　必有初　小學終　至四書
論語者　二十篇　群弟子　記善言
孟子者　七篇止　講道德　說仁義
作中庸　乃孔伋　中不偏　庸不易
作大學　乃曾子　自修齊　至平治
孝經通　四書熟　如六經　始可讀
詩書易　禮春秋　號六經　當講求
有連山　有歸藏　有周易　三易詳
有典謨　有訓誥　有誓命　書之奧
我周公　作周禮　著六官　存治體
大小戴　註禮記　述聖言　禮樂備
曰國風　曰雅頌　號四詩　當諷詠
詩既亡　春秋作　寓褒貶　別善惡
三傳者　有公羊　有左氏　有穀梁
經既明　方讀子　撮其要　記其事
五子者　有荀揚　文中子　及老莊

經子通　讀諸史　考世系　知終始
自羲農　至皇帝　號三皇　居上世
唐有虞　號二帝　相揖遜　稱盛世
夏有禹　商有湯　周文武　稱三王
夏傳子　家天下　四百載　遷夏社
湯伐夏　國號商　六百載　至紂亡
周武王　始誅紂　八百載　最長久
周轍東　王綱墜　逞干戈　尚遊說
始春秋　終戰國　五霸強　七雄出
嬴秦氏　始兼併　傳二世　楚漢爭
高祖興　漢業建　至孝平　王莽篡
光武興　為東漢　四百年　終於獻
魏蜀吳　爭漢鼎　號三國　迄兩晉
宋齊繼　梁陳承　為南朝　都金陵
北元魏　分東西　宇文周　與高齊
迨至隋　一土宇　不再傳　失統緒
唐高祖　起義師　除隋亂　創國基
二十傳　三百載　梁滅亡　國乃改
梁唐晉　及漢周　稱五代　皆有由
炎宋興　受周禪　十八傳　南北混
遼與金　皆稱帝　元滅金　絕宋世

輿圖廣　超前代　九十年　國祚廢　　如囊螢　如映雪　家雖貧　學不輟
太祖興　國大明　號洪武　都金陵　　如負薪　如掛角　身雖勞　猶苦卓
迨成祖　遷燕京　十六世　至崇禎　　蘇老泉　二十七　始奮發　讀書籍
權閹肆　寇如林　李闖出　神器焚　　彼既老　猶悔遲　爾小生　宜早思
清世祖　膺景命　靖四方　克大定　　若梁灝　八十二　對大廷　魁多士
由康雍　歷乾嘉　民安富　治績誇　　彼既成　眾稱異　爾小生　宜立志
道咸間　變亂起　始英法　擾都鄙　　瑩八歲　能詠詩　泌七歲　能賦棋
同光後　宣統弱　傳九帝　滿清歿　　彼穎悟　人稱奇　爾幼學　當效之
革命興　廢帝制　立憲法　建民國　　蔡文姬　能辨琴　謝道韞　能詠吟
古今史　全在茲　載治亂　知興衰　　彼女子　且聰明　爾男子　當自警
史雖繁　讀有次　史記一　漢書二　　唐劉宴　方七歲　舉神童　作正字
後漢三　國志四　兼證經　參通鑑　　彼雖幼　身已仕　有為者　亦若是
讀史者　考實錄　通古今　若親目　　犬守夜　雞司晨　苟不學　何為人
口而誦　心而惟　朝於斯　夕於斯　　蠶吐絲　蜂釀蜜　人不學　不如物
昔仲尼　師項橐　古聖賢　尚勤學　　幼兒學　壯而行　上致君　下澤民
趙中令　讀魯論　彼既仕　學且勤　　揚名聲　顯父母　光於前　裕於後
披蒲編　削竹簡　彼無書　且知勉　　人遺子　金滿籯　我教子　惟一經
頭懸梁　錐刺股　彼不教　自勤苦　　勤有功　戲無益　戒之哉　宜勉力

人 之 初 性 本 善 性 相 近

習 相 遠 苟 不 教 性 乃 遷

教 之 道 貴 以 專 昔 孟 母

擇 鄰 處 子 不 學 斷 機 杼

竇 燕 山 有 義 方 教 五 子

名 俱 揚 養 不 教 父 之 過

教不嚴師之惰子不學

非所宜幼不學老何為

玉不琢不成器人不學

不知義為人子方少時

親師友習禮儀香九齡

能溫席孝於親所當執

教 不 嚴 師 之 惰 子 不 學

非 所 宜 幼 不 學 老 何 為

玉 不 琢 不 成 器 人 不 學

不 知 義 為 人 子 方 少 時

親 師 友 習 禮 儀 香 九 齡

能 溫 席 孝 於 親 所 當 執

融 四 歲　能 讓 梨　弟 於 長

宜 先 知　首 孝 弟　次 見 聞

知 某 數　識 某 文　一 而 十

十 而 百　百 而 千　千 而 萬

三 才 者　天 地 人　三 光 者

日 月 星　三 綱 者　君 臣 義

父子親夫婦順曰春夏

曰秋冬此四時運不窮

曰南北曰西東此四方

應乎中曰水火木金土

此五行本乎數十干者

甲至癸十二支子至亥

⺕　黃　道　日　所　躔　日　赤　道

當　中　權　赤　道　下　溫　暖　極

我　中　華　在　東　北　曰　江　河

⺕　淮　濟　此　四　瀆　水　之　紀

曰　岱　華　嵩　恆　衡　此　五　岳

山　之　名　曰　士　農　曰　工　商

此 四 民 國 之 良 曰 仁 義

禮 智 信 此 五 常 不 容 紊

地 所 生 有 草 木 此 植 物

遍 水 陸 有 蟲 魚 有 鳥 獸

此 動 物 能 飛 走 稻 粱 菽

麥 黍 稷 此 六 穀 人 所 食

馬　牛　羊　雞　犬　豕　此　六　畜

人　所　飼　曰　喜　怒　曰　哀　懼

愛　惡　慾　七　情　具　青　赤　黃

及　黑　白　此　五　色　目　所　視

酸　苦　甘　及　辛　鹹　此　五　味

口　所　含　羶　焦　香　及　腥　朽

八

此 五 臭 鼻 所 嗅 匏 土 革

木 石 金 絲 與 竹 乃 八 音

曰 平 上 曰 去 入 此 四 聲

宜 調 協 高 曾 祖 父 而 身

身 而 子 子 而 孫 自 子 孫

至 玄 曾 乃 九 族 人 之 倫

父子恩　夫婦從　兄則友

弟則恭　長幼序　友與朋

君則敬　臣則忠　此十義

人所同　當順敍　勿違背

斬齊衰　大小功　至緦麻

五服終　禮樂射　御書數

古　六　藝　今　不　具　惟　書　學

人　共　遵　既　識　字　講　說　文

有　古　文　大　小　篆　隸　草　繼

不　可　亂　若　廣　學　懼　其　繁

但　略　說　能　知　原　凡　訓　蒙

須　講　究　詳　訓　詁　明　句　讀

烏 學 者 必 有 初 小 學 終

至 四 書 論 語 者 二 十 篇

群 弟 子 記 善 言 孟 子 者

七 篇 止 講 道 德 說 仁 義

作 中 庸 乃 孔 伋 中 不 偏

庸 不 易 作 大 學 乃 曾 子

自 修 齊 至 平 治 孝 經 通

四 書 熟 如 六 經 始 可 讀

詩 書 易 禮 春 秋 號 六 經

當 講 求 有 連 山 有 歸 藏

有 周 易 三 易 詳 有 典 謨

有 訓 誥 有 誓 命 書 之 奧

我周公作周禮著六官

存治體大小戴註禮記

述聖言禮樂備曰國風

曰雅頌號四詩當諷詠

詩既亡春秋作寓褒貶

別善惡三傳者有公羊

有左氏有穀梁經既明

方讀子撮其要記其事

五子者有荀揚文中子

及老莊經子通讀諸史

考世系知終始自羲農

至皇帝號三皇居上世

書有虞號二帝相揖遜

稱盛世夏有禹商有湯

周文武稱三王夏傳子

家天下四百載遷夏社

湯伐夏國號商六百載

至紂王周武王始誅紂

八百載　最長久　周轍東
王綱墜　逞干戈　尚遊說
始春秋　終戰國　五霸強
七雄出　嬴秦氏　始兼併
傳二世　楚漢爭　高祖興
漢業建　至孝平　王莽篡

光武興為東漢四百年

終於獻魏蜀吳爭漢鼎

號三國迄兩晉宋齊繼

梁陳承為南朝都金陵

北元魏分東西宇文周

與高齊迨至隋一土宇

不再傳失統緒唐高祖

起義師除隋亂創國基

二十傳三百載梁滅亡

國乃改梁唐晉及漢周

稱五代皆有由炎宋興

受周禪十八傳南北混

遼　與　金　皆　稱　帝　元　滅　金

絕　宋　世　興　圖　廣　超　前　代

九　十　年　國　祚　廢　太　祖　興

國　大　明　號　洪　武　都　金　陵

迫　成　祖　遷　燕　京　十　六　世

至　崇　禎　權　閹　肆　寇　如　林

李　闖　出　神　器　焚　清　世　祖

膺　景　命　靖　四　方　克　大　定

由　康　雍　歷　乾　嘉　民　安　富

治　績　誇　道　咸　間　變　亂　起

始　英　法　擾　都　鄙　同　光　後

宣　統　弱　傳　九　帝　滿　清　歿

革命興廢帝制立憲法

建民國古今史全在茲

載治亂知興衰史雖繁

讀有次史記一漢書二

後漢三國志四兼證經

參通鑑讀史者考實錄

通 古 今 若 親 目 口 而 誦

心 而 惟 朝 於 斯 夕 於 斯

昔 仲 尼 師 項 橐 古 聖 賢

尚 勤 學 趙 中 令 讀 魯 論

彼 既 仕 學 且 勤 披 蒲 編

削 竹 簡 彼 無 書 且 知 勉

頭懸梁錐刺股彼不教

自勤苦如囊螢如映雪

家雖貧學不輟如負薪

如掛角身雖勞猶苦卓

蘇老泉二十七始奮發

讀書籍彼既老猶悔遲

爾 小 生 宜 早 思 若 梁 灝

八 十 二 對 大 廷 魁 多 士

彼 既 成 眾 稱 異 爾 小 生

宜 立 志 瑩 八 歲 能 詠 詩

泌 七 歲 能 賦 碁 彼 穎 悟

人 稱 奇 爾 幼 學 當 效 之

蔡文姬能辨琴謝道韞

能詠吟彼女子且聰明

爾男子當自警唐劉宴

方七歲舉神童作正字

彼雖幼身已仕有為者

亦若是犬守夜雞司晨

苟不學　何為人　蠶吐絲

蜂釀蜜　人不學　不如物

幼兒學　壯而行　上致君

下澤民　揚名聲　顯父母

光於前　裕於後　人遺子

金滿籯　我教子　惟一經

勗 有 功 戲 無 益 戒 之 哉

宜 勉 力

三十一

三十五

三十九

漢字練習
三字經 習字帖 壹

作　　者　余小敏
美編設計　余小敏
發 行 人　愛幸福文創設計
出 版 者　愛幸福文創設計
　　　　　新北市板橋區中山路一段160號
　　　　　發行專線　0936-677-482
　　　　　匯款帳號　國泰世華銀行（013）
　　　　　　　　　　045-50-025144-5
代 理 商　白象文化事業有限公司
　　　　　401台中市東區和平街228巷44號
　　　　　電話　04-22208589

印　　刷　卡之屋網路科技有限公司
初版一刷　2021年10月
定　　價　一套四本 新台幣399元

蝦皮購物網址
shopee.tw/mimiyu0315

若有大量購書需求，請與客戶服務中心聯繫。

客戶服務中心

地　　址：22065新北市板橋區中
　　　　　山路一段160號
電　　話：0936-677-482
服務時間：週一至週五9:00-18:00
E-mail：mimi0315@gmail.com

習	相	遠	**1**
習	相	遠	人之初，性本善。性相近，習相遠。
習	相	遠	【解釋】 人生下來的時候都是好的，每個人都 是一張白紙，不知害人，既為善。 只是由於成長過程中，後天的學習環 境不一樣，性情也就有了好與壞的差 別。

貴	以	專	**2**
貴	以	專	苟不教，性乃遷。教之道，貴以專。
貴	以	專	【解釋】 如果從小不好好教育，善良的本性就 會變壞。為了使人不變壞，最重要的 方法就是要專心一致地去教育孩子。

《漢字練習三字經習字帖（壹）》

2 428915 801013　NT$399

代理經銷：白象文化事業有限公司